W VSS

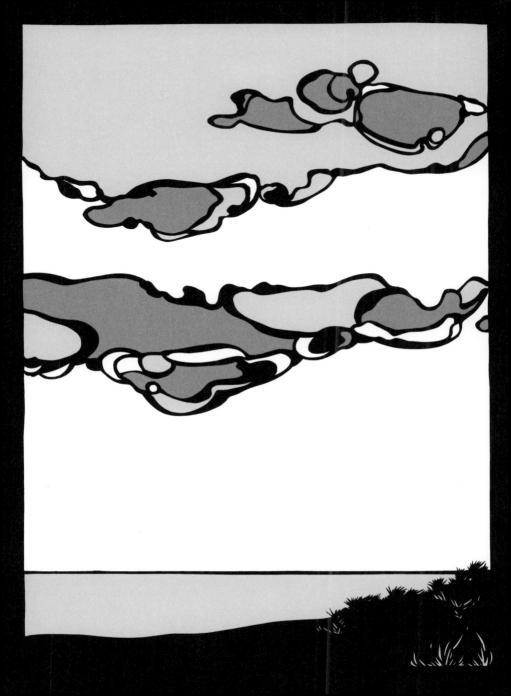

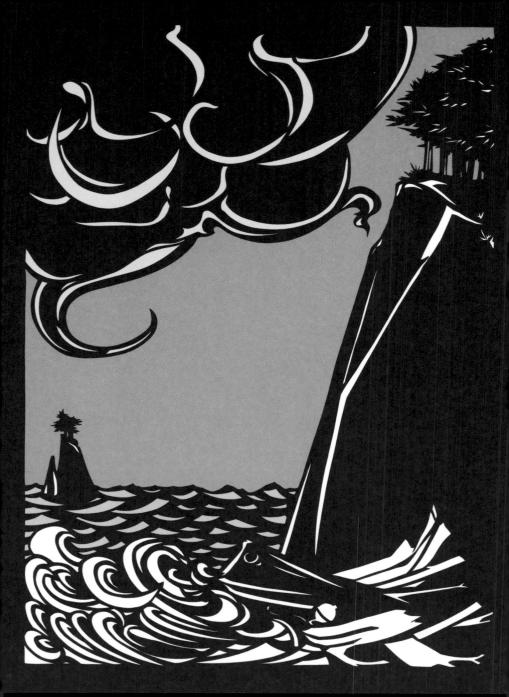

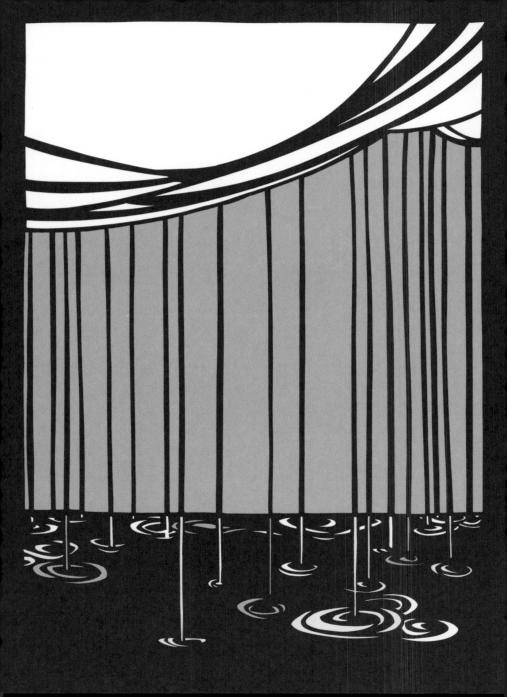

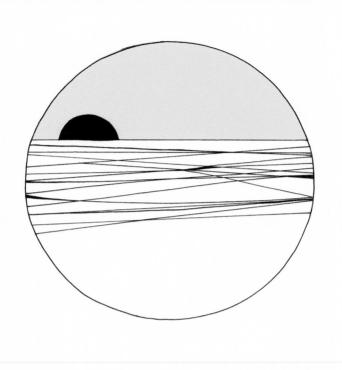

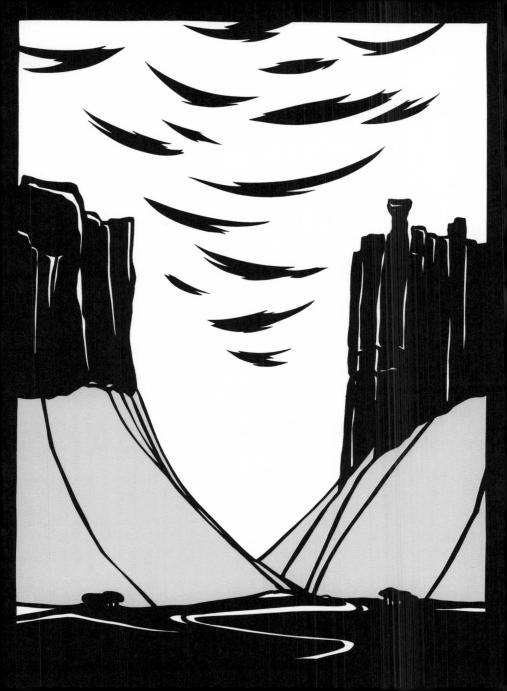

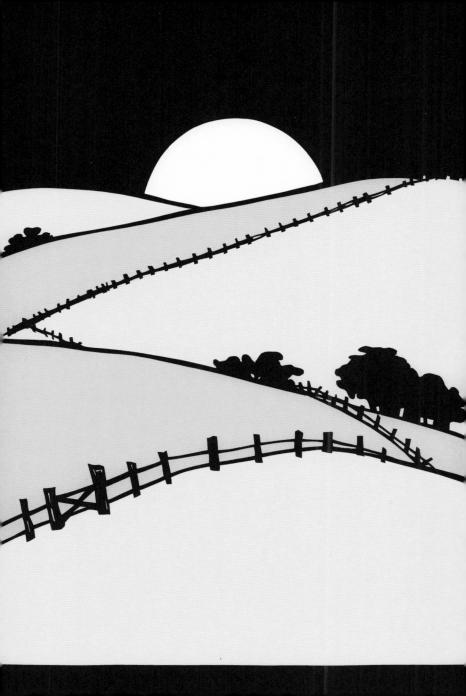

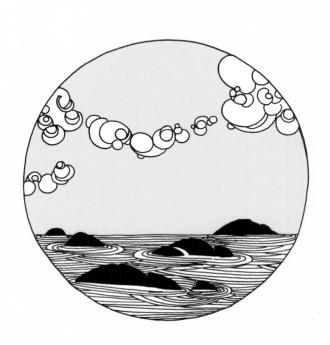

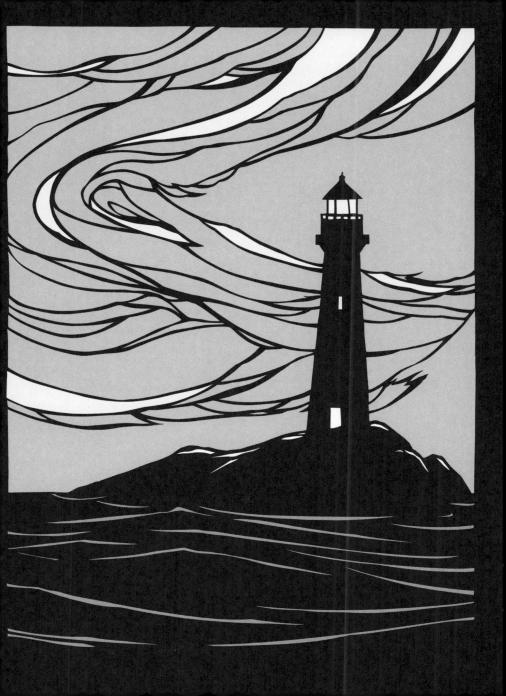

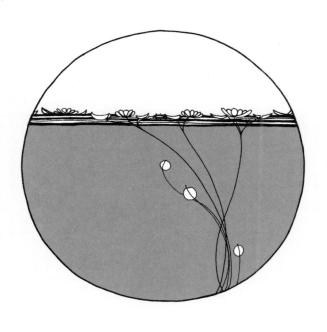

-	
	The state of the s

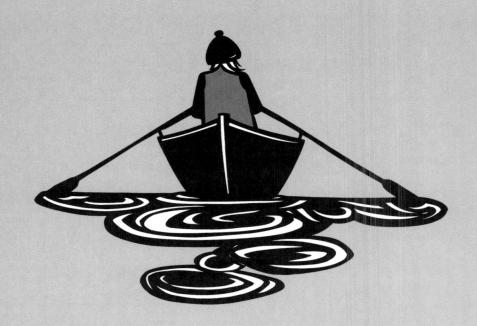

	.,,,,,,,,,,,,,,,,,,,,,,,,,,,,,,,,,,,,,,	

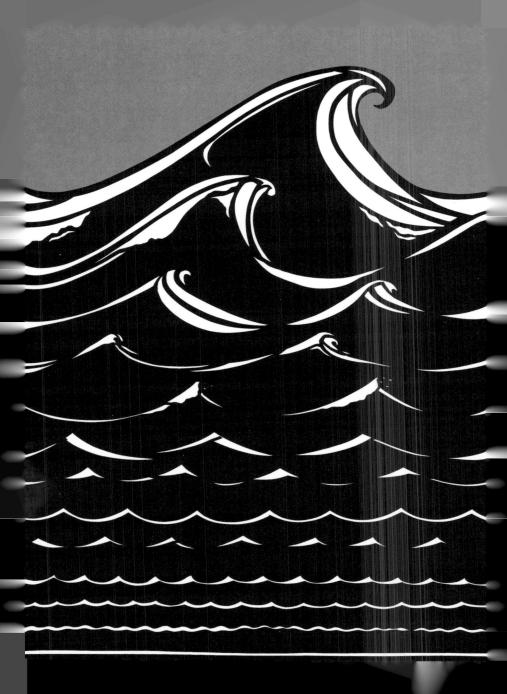